Petite Bibliothèque de l'Enseignement pratique des Beaux-Arts

KARL ROBERT

LES PROCÉDÉS
DU
VERNIS MARTIN

Dessins de Jany-Robert

PARIS
1892

LES PROCÉDÉS

DU

VERNIS MARTIN

Mâcon, Protat frères, imprimeurs.

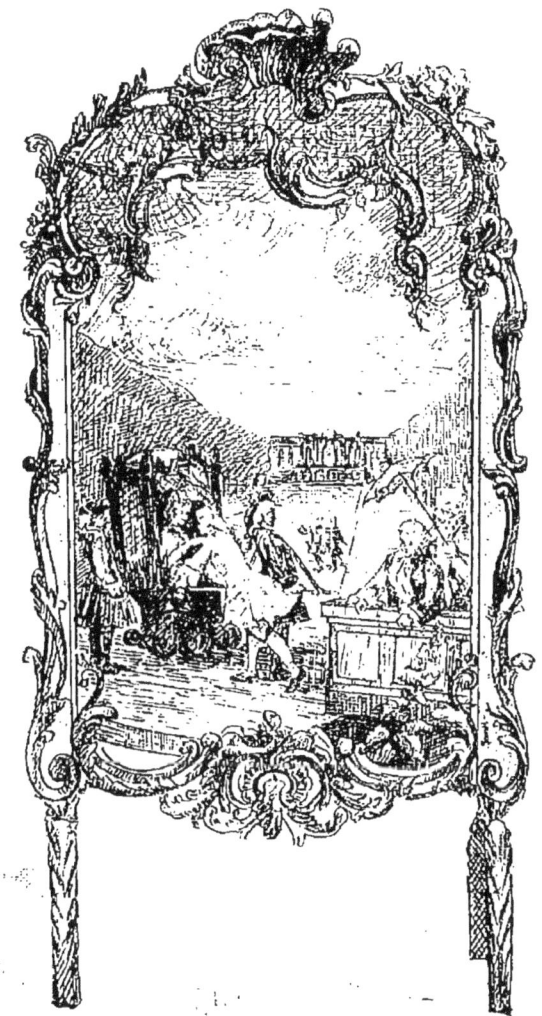

ÉCRAN DU STYLE LOUIS XV

Bois sculpté et doré, orné de peinture au vernis Martin,
par Majorelle de Nancy.

PETITE
BIBLIOTHÈQUE ILLUSTRÉE DE L'ENSEIGNEMENT PRATIQUE
DES BEAUX-ARTS
PUBLIÉE PAR ET SOUS LA DIRECTION DE
KARL ROBERT
Officier de l'Instruction publique.

LES PROCÉDÉS

DU

VERNIS MARTIN

Illustrations de JANY-ROBERT

PRIX : 1 FRANC 50

PARIS
H. LAURENS, ÉDITEUR
6, RUE DE TOURNON, 6

1892

Dessus de Boîte fond or
Motif d'après Meissonnier.

AVANT-PROPOS

Bien qu'on sache peu de choses sur les origines et l'histoire du vernis Martin, M. A. de Champeaux, dans son remarquable ouvrage sur *Le Meuble*[1], l'a résumée ainsi : « Une branche

1. Paris, Quantin, 2 vol. in-8° de 300 pages.

spéciale de l'art a pris naissance en France pendant le xviii⁰ siècle, et ne lui a pas survécu. Nous voulons parler des vernis découverts par Martin, afin d'affranchir notre pays du tribut payé à l'Extrême-Orient pour ses laques si recherchés des amateurs du temps. Ce n'était pas à proprement parler une invention nouvelle, car, dès les premières années du règne de Louis XIV, on constate des tentatives faites pour imiter le vernis du Japon. Les inventaires dressés à la mort de ce monarque décrivent une telle quantité de cabinets et de meubles enrichis de laque qu'il faut bien admettre que tous n'avaient pas été importés par le commerce, et qu'une bonne partie avait été fabriquée en France. On sait également que le fameux Huygens avait appliqué le vernissage à la tabletterie et aux pâtes montées.

« Il existe de nombreux panneaux enrichis de peintures exécutées sur fond d'or et vernies, pour la décoration des appartements et même du mobilier ; mais ce ne sont pas encore de véritables vernis destinés à rappeler les produits orientaux... »

Puis, après avoir expliqué comment les

Martin avaient eu des précurseurs en les frères Audran, Le Roy, Langlois père et fils, Louis le Hongre, etc. : « La famille des Martin, dit-il, sur laquelle il reste beaucoup à apprendre, était sortie du faubourg Saint-Antoine. Etienne Martin, tailleur d'habits, époux de Claude Glau, devint le père de quatre fils, Guillaume, Simon-Etienne, Julien et Robert, qui furent tous maîtres vernisseurs. Comme les artistes que nous avons cités, les Martin se proposaient simplement d'imiter les laques de Chine. C'est en travaillant à surprendre les procédés orientaux qu'ils découvrirent la composition nouvelle, qui obtint immédiatement une vogue inouïe. Ils l'appliquèrent d'abord à la décoration des carrosses et des chaises à porteurs ; mais bientôt elle s'étendit aux meubles et à tous les ustensiles de la vie privée. Deux arrêts du conseil, en date du 27 novembre 1730 et du 18 février 1744, permirent à Simon-Etienne Martin, le cadet, exclusivement à tous autres, à l'exception de Guillaume Martin, l'aîné de la famille, de fabriquer pendant vingt ans toutes sortes d'ouvrages en relief de la Chine et du Japon. Les frères Martin semblent donc avoir vécu et tra-

vaillé ensemble. Ils exécutèrent une quantité considérable de travaux, parmi lesquels certains, ayant été conduits avec trop de rapidité, sur ordre de la cour, tombèrent, et durent être refaits ou remplacés. »

Cela n'arrêta pas le succès des Martin qui obtinrent les plus belles commandes tant des grandes familles de France que des cours étrangères, tenues au courant du mouvement artistique par les grands salons du xviiie siècle (en particulier par celui de Mme Geoffrin où se réunissait l'élite de toutes les sociétés, certaine d'y rencontrer tout ce que Paris contenait de savants, de philosophes et d'artistes). Outre leur talent de décorateurs qu'ils employaient à l'ornementation de leurs travaux de caractère français, les frères Martin firent appel aux meilleurs maîtres de leur temps, desquels ils obtinrent le droit de copier et de faire reproduire leurs œuvres, ou de peindre et de faire peindre d'après leurs cartons. Aussi leurs sujets sont-ils presque toujours des pastorales, des scènes de la Comédie italienne, des sujets mythologiques d'après Watteau, Van Loo, Pillement et Boucher, Lancret et Pater. C'est

LA MOISSON
Panneau décoratif sur fond gravité or, d'après Meissonier.

ainsi que fut exécuté le carrosse sur fond vert aventuriné que possède notre Musée de Cluny, qui paraît bien être de fabrication française et des vernisseurs Martin, quoique l'exécution matérielle de la peinture nous semble plutôt appartenir à une main italienne. Le musée de Cluny possède également une seconde voiture d'apparat, un traîneau, une chaise à porteurs, divers panneaux et fragments, enfin un merveil-veilleux petit objet usuel, navette de tisserand, récemment offert au Musée et qui paraît être du plus pur vernis Martin. Nous disons qui paraît, car on ne saurait être bien affirmatif à l'égard des travaux réels des frères Martin ; en effet, M. de Champeaux cite encore le privilège de la veuve Gosse et de son gendre Samousseau, pour les vernis façon Chine, et Wolf dont le magasin est réputé en 1773 pour une foule de petits ustensiles nécessaires, boîtes et tabatières en beau vernis. D'autres fabricants s'établirent dont les produits furent vite répandus en province et à l'étranger, et réciproquement l'Allemagne et l'Italie nous en adressèrent, initiées par des ouvriers qui, de tous temps, hélas ! sont venus surprendre nos secrets.

Toutefois il ne faut pas trop abuser de ce mot de secret professionnel : on vient de voir que les frères Martin eurent des imitateurs excellents, ils eurent aussi des continuateurs, et si la Révolution de 1789 et les théories classiques de David proscrivirent pour un long temps l'art charmant du xviiie siècle, il y eut cependant encore un petit groupe d'adeptes et de raffinés, très admirateur des Mallet et des Boilly et plus tard de Prudhon. Il nous a été donné de voir à plusieurs reprises des peintures laquées de l'époque du premier Empire, qui attestent à l'évidence que la pratique des peintures vernissées ne s'est jamais complètement éteinte.

De nos jours, bien qu'on ne puisse affirmer que la formule des vernis des frères Martin soit retrouvée, on peut dire que l'excellence en est égalée sinon surpassée, car nos grands industriels et laqueurs de meubles, les Lippmann, Raulin, Alix, Majorelle de Nancy, Mehl et tant d'autres sont arrivés à des productions analogues en tous points aux travaux du xviiie siècle, et rien n'autorise à douter de leur solidité.

Mais si les vernis en usage en cet art sont

connus, chacun garde son tour de main, son expérience professionnelle, cela nous semble fort naturel ; aussi, bien que nous croyions utile de parler des vernis en général, nous n'en donnerons pas les formules, ceci est affaire aux ouvrages spéciaux. Pour les peintures, il en va de même : l'amateur ou l'artiste qui veut entreprendre les travaux du vernis Martin doit donc, lui aussi, chercher un tour de main tout personnel, comme de laisser des transparences de fonds pour les ombres, sacrifices de détails inutiles, etc., et c'est vers ce but que nous allons essayer de le conduire par les chemins les plus faciles.

DES VERNIS EN GÉNÉRAL

DES VERNIS EN GÉNÉRAL

VERNIS GRAS — VERNIS A L'ALCOOL

On a beaucoup insisté, en ces derniers temps, sur l'utilité qu'il y aurait pour le peintre, à connaître à fond la composition et la qualité des matériaux qu'il emploie ; or nous pouvons affirmer que si cette utilité est réelle pour la peinture et toutes les branches de l'art, elle devient vérité absolue en ce qui concerne la connaissance des vernis dans les peintures dites au vernis Martin. En effet, ce genre a quelque analogie avec les peintures d'émail ou sur porcelaine, en ce sens que les résultats donnés par les produits employés ne sont pas fixes, ils dépendent du mode d'emploi, et l'on ne peut y atteindre la perfection que par une série d'es-

sais et d'échantillonnages successifs ou simultanés. La non réussite des premiers essais a bien souvent rebuté les amateurs, et c'est grand dommage, car la peinture du vernis Martin est un des arts les plus charmants dont l'exécution s'adresse particulièrement à la femme à cause de son goût délicat, des soins méticuleux et de la précision qu'elle apporte à tout ce qu'elle fait, surtout en matière de travaux artistiques.

En ce qui concerne les vernis, j'ai dit que je ne saurais entrer ici dans de grands détails sur leurs compositions : elles sont nombreuses, et si vous voulez, par la suite, en faire une étude spéciale, vous aurez à consulter les encyclopédies aux articles enduits, laque, vernis, etc., et les différents traités professionnels, qui ont été écrits sur la matière, notamment le très intéressant livre de Vatin qu'on ne trouve plus guère aujourd'hui que dans les Bibliothèques publiques. Mais je veux appeler toute votre attention sur l'emploi des vernis gras et des vernis maigres ou à l'alcool, en vous mentionnant la différence constitutive qui existe entre eux et pourquoi l'un doit être logiquement employé de préférence à l'autre. Les

Panneau décoratif, fond or, d'après Marvye.

vernis gras sont composés de résines dissoutes dans une huile rendue siccative par l'addition de la litharge. Il entre généralement dans leur composition de la résine copal, de la térébenthine de Venise, de l'huile de lin siccative et de l'essence de térébenthine ; l'huile de lin y entre pour trois quarts, les autres produits occupent le dernier quart en des proportions variées selon l'opérateur. Autrefois, alors que la consommation était moindre, le vernis gras n'était autre chose que de l'huile pure rendue siccative par une longue exposition au soleil : aujourd'hui l'on obtient le même résultat en y ajoutant de la litharge, et en la soumettant à une ébullition prolongée. C'est sûrement, selon nous, des vernis gras de cette nature qu'ont employés les vernisseurs Martin, puisque leur réputation première s'est établie sur leurs travaux de bâtiments d'abord, les vernis gras seuls pouvant résister à l'humidité, voire même à l'immersion dans l'eau, comme c'était le cas pour les coques de navire à moins toutefois qu'ils n'aient pu se procurer des vernis de la Chine ou du Japon qui découlent de l'arbre à vernis et qui par leur nature même sont des vernis gras résineux.

Donc les véritables peintures au vernis Martin devront être exécutées aux vernis gras qui seuls résistent à l'action de l'humidité. C'est pourquoi les produits employés de nos jours et qui presque tous sont des vernis maigres, très perfectionnés par l'industrie sont analogues mais non semblables à ceux des frères Martin, dont le secret n'a pu, quoi qu'on en ait dit, être retrouvé. En outre, les vernis à l'alcool ont le grave inconvénient de craqueler et de fendiller. Mais je reconnais qu'ils sont d'un emploi sinon plus facile, au moins plus rapide, les vernis à l'alcool étant toujours beaucoup plus siccatifs que les vernis gras; mais étant plus minces que ces derniers, il est nécessaire d'en appliquer plus de couches. Enfin pour les ors il faut toujours une couche de mixtion grasse (qui n'est autre qu'un vernis spécial), autrement l'aventurine et l'or ne sauraient y adhérer, et le mélange des deux sortes de vernis est toujours mauvais, sauf pour le vernis final où l'on peut employer le vernis à l'alcool plus fin peut-être, et qui, n'étant posé qu'à la surface, peut aisément être enlevé au cas où il viendrait à fendiller.

PANNEAU DÉCORATIF, fond'or, d'après Marvye.

Donc, en principe, les vernis Martin seront exécutés aux vernis gras. Cependant nous devons dire que nous avons vu de charmants travaux exécutés naïvement aux vernis à l'alcool à cause de la simplicité plus grande d'exécution et de la rapidité relative avec laquelle ces vernis sèchent par suite de l'évaporisation de l'alcool. C'est là un avantage, sans doute, mais dont il ne faut profiter que pour des travaux de fantaisie fugitive, attendu qu'il vaut mieux, croyons-nous, arriver à des résultats parfaits, sauf à conduire plusieurs objets à décorer en même temps, ou encore à occuper, s'il le faut, les loisirs obligés par les séchages des couches successives de vernis à d'autres arts d'agrément.

En effet, une des causes principales de la non réussite de bien des travaux est qu'on veut aller vite, toujours vite, et terminer en huit jours ce qui demanderait un mois de travail et de patience. C'est ce qui fait souvent le peu de solidité des ouvrages industriels dus aux mains les plus habiles, c'est ce qui fait la grande supériorité des Chinois et des Japonais pour qui le temps n'est pour ainsi dire rien, parce qu'ils ne brûlent pas la vie comme les Euro-

péens. Celui qui veut se livrer à cet art doit se pénétrer complètement du vieil adage : Le temps ne pardonne pas ce que l'on fait sans lui.

Quoi qu'il en soit, nous traiterons ici de toutes les méthodes, après avoir affirmé nos préférences, pour être aussi complet que possible, et nous prions instamment nos lecteurs de nous faire part de leurs observations, ou des perfectionnements qu'ils pourront apporter à leurs travaux, et nous serons heureux de les consigner dans notre édition suivante. C'est un enfantillage bien égoïste, en fait d'art, de conserver ce qu'on nomme les tours de main qui ne sont en réalité qu'une simplification du travail matériel mais ne sauraient ajouter, étant divulgués, au talent des véritables artistes.

NATURE ET PRÉPARATION DES BOIS

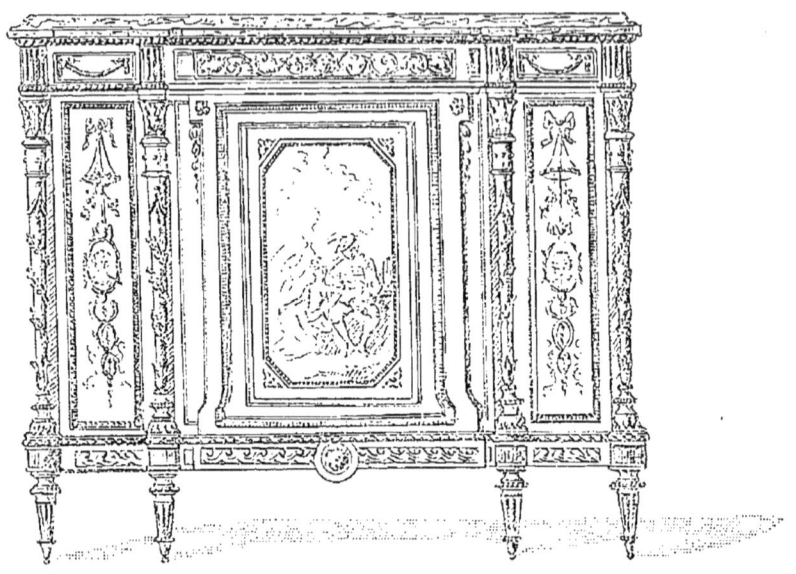

Meuble Louis XVI
Orné de peintures au vernis Martin, exécuté par Raulin à Paris.

NATURE ET PRÉPARATION DES BOIS

Tous les bois employés à l'industrie du meuble sont bons à recevoir les peintures laquées au vernis Martin ; si d'une part les bois durs, de préférence le vieux chêne, l'acajou, le noyer ou

le citronnier, dont les pores sont très resserrés, facilitent l'exécution, puisque les vernis et apprêts peuvent y être étendus en moins de couches, il faut considérer aussi que les bois plus tendres, comme le hêtre, le tilleul, le peuplier, le poirier, le sapin même, qui présentent des pores plus distants, par cela même que ces pores sont plus longs à remplir soit par l'apprêt, soit par les vernis successifs, acquièrent au cours du travail une homogénéité plus parfaite avec la surface formée par ces apprêts, et présentent moins de prise au craquelage, accident le plus à redouter. En effet, si le craquelage donne un aspect de vétusté aux vernis Martin, il n'en est pas moins vrai qu'il constitue un vice réel dont on ne peut jamais mesurer les conséquences.

Il y a plusieurs manières de préparer les bois destinés à recevoir la décoration, et c'est à dessein que nous donnons le nom de peintures laquées au vernis Martin, parce que l'amateur y peut employer indifféremment les procédés du laquage chinois ou les apprêts du vernis Martin, le décor pouvant être appliqué sur l'un ou sur l'autre subjectile. Au surplus, le vernis

Martin actuellement en usage est un procédé mixte entre ces deux moyens, car, sans atteindre à l'épaisseur de recouvrement des laques de la Chine, on y procède par couches d'apprêts successives.

Si le bois est tendre et poreux, et s'il s'agit de surfaces un peu grandes, telles que panneaux de meubles, de paravents ou autres, on emploiera l'encollage courant qui est fait d'un mélange de colle de peau double et d'ocre jaune fondus et employés assez liquides. Selon le ton de fond qu'on veut obtenir, on peut remplacer l'ocre par une couleur délayée à l'eau. On vend, d'ailleurs, différents tons tout préparés d'avance. Ces apprêts sont étendus à l'aide d'une brosse plate dite queue de morue.

S'agit-il de petits objets à la main, écrans, encriers, boîtes à gants ou autres, on emploie le *blanc spécial pour fonds* préparé à l'huile, qu'on étend d'essence de térébenthine à l'état très liquide, afin qu'il ait plus de pénétration : lorsque la couche est bien sèche, c'est-à-dire au bout de vingt-quatre heures au moins, on étale au pinceau une couche d'un vernis spécial que nous désignerons sous le nom de vernis à couvrir.

Le nom même de l'art qui nous occupe indique suffisamment l'importance qu'on doit attacher aux vernis qu'on emploie, puisque c'est la succession des couches appliquées qui fait le corps même de l'œuvre. Pour obtenir un beau travail, il faut compter cinq à six couches d'apprêt, deux au moins de vernis à couvrir. Chacune de ces couches d'apprêt ou de vernis doit sécher doucement à l'air, point au soleil, surtout en été. En hiver, il faut une température de 20 à 25 degrés, c'est ce qu'on nomme le séchage à l'étuve. Pour un meuble, placez-le dans une pièce de l'appartement, pas trop grande et pourvue d'un poêle mobile qui porte la température au degré voulu. Si vous n'entreprenez que de petits travaux, confectionnez une étuve à chaufferette ou à gaz. Pour cela faites faire une petite armoire d'un mètre cinquante environ, avec porte à deux battants pour plus de commodité : disposez trois ou quatre rayons, faits de châssis en fil de fer galvanisé ou de tringlettes de bois, sur lesquelles vous placerez les objets à sécher. Dans le bas un récipient en tôle avec charbon de Paris spécial qu'on fait pour les chaufferettes portatives et qui ne

dégage point de fumée, ou un appareil à gaz, large, percé de trous nombreux, mais réglé de façon à ne donner que très peu de gaz en combustion. A l'intérieur de l'un des vantaux de la porte, placez un thermomètre et durant l'opé-

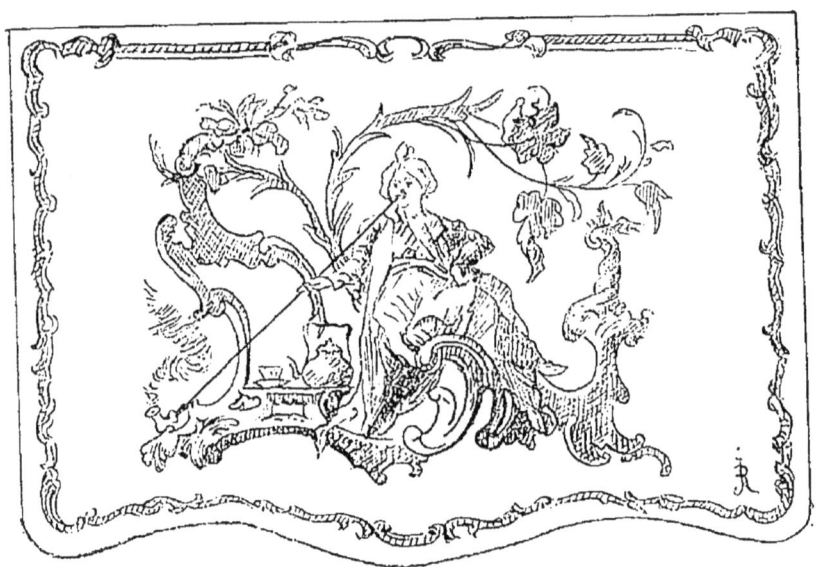

Boîte a Allumettes pour fumeur

ration du séchage, vous surveillez que la température ne dépasse pas 20 degrés. Il faut, en effet, une température moindre lorsque la chaleur est concentrée dans un espace fermé, relativement petit, que lorsqu'on sèche à l'air libre dans une grande pièce.

Pour obtenir une belle surface, il faut après chaque couche de ce premier enduit poncer le travail jusqu'à ce qu'il soit parfaitement lisse : on se servira, pour le ponçage, de papier de verre double zéro ou de pierre ponce réduite en poudre impalpable maniée à la main exactement comme on frotte un dessin à la mie de pain pour le bien nettoyer. Quand la première couche est bien lisse, on recommence l'opération de l'apprêt, puis du ponçage deux ou trois fois; lorsqu'on a ainsi poncé les apprêts encollés, il suffit de passer un coup de blaireau pour enlever les résidus poudreux qui sont à la surface. Pour les vernis Martin, en *imitation* de laque, on remplace les apprêts par un mélange de couleur de fond et de vernis à l'alcool étendu en couches très légères et répétées le plus possible. Cette préparation sèche rapidement ; une heure suffit entre chaque couche, mais ici le polissage à la ponce est trop dur, il faut employer le tripoli de Venise, en poudre impalpable, délayé à l'eau, à l'aide d'un tampon de mousseline demi-raide, d'abord, puis fine pour les dernières couches. Enfin la toute dernière couche appliquée au vernis à polir, après avoir été poncée

comme il vient d'être dit, sera frottée jusqu'au brillant absolu avec un tampon de flanelle.

On reconnaît qu'un vernis est bien sec et de belle surface lorsqu'en hâlant dessus, la vapeur laissée par l'haleine s'évapore presque instantanément sans laisser aucune trace.

On peut aussi, selon la méthode d'un excellent praticien, A. Recolin, procéder par enduits au blanc mêlés de vernis copal. Voici la formule de cet enduit : prendre en parties égales du blanc d'Espagne, du blanc de céruse et de l'ocre rouge finement pulvérisés et mêlés à sec, puis délayer au vernis blond copal assez clair, et étendre en couches minces.

Ce blanc délayé au vernis séchant assez vite, on peut donner jusqu'à six couches par jour, et préparer ainsi un objet à peindre en deux jours. On doit, bien entendu, poncer et polir chaque couche comme il a été dit plus haut. On obtient ainsi une surface fort belle, mais plus susceptible de craquelage intérieur que les préparations au vernis gras.

En effet, il est incontestable, et nous ne saurions trop le répéter, que les vernis maigres à l'alcool dont l'emploi semble si agréable à

cause de la rapidité relative du séchage ne peuvent avoir la solidité des vernis gras non rétractiles à l'air. Mais la siccité des vernis gras est si variable qu'on ne peut donner de règle pour la durée du temps qui doit s'écouler entre chaque couche d'enduit ; le mieux est d'opérer à température chaude, et de se rendre compte au toucher si la couche précédente est bien sèche.

On peut donc poser en principe que pour la belle exécution des vernis Martin dont les sujets sont peints à l'huile, tous les apprêts et enduits de dessous doivent être appliqués aux vernis gras ou à l'essence mêlée d'huile, et que les vernis à l'alcool ne doivent être employés que par dessus la peinture, lorsque celle-ci est entièrement terminée. De cette façon, les apprêts de dessous font bien réellement corps avec le subjectile, bois ou autre, et sont parfaitement aptes à recevoir la peinture, qui s'y incorpore pour ainsi dire par une affinité absolue, tandis que si plus tard les vernis à l'alcool ou à l'essence appliqués à la surface viennent à se fendiller, le corps même du travail et de la peinture n'est point attaqué, et il suffira de

procéder à l'enlevage de ce vernis superficiel, par les procédés ordinaires, pour opérer la restauration s'il y a lieu et la réfection du vernissage.

DES FONDS ET DE LA DORURE

DE L'AVENTURINE

DES FONDS ET DE LA DORURE

DE L'AVENTURINE

La plupart des travaux au vernis Martin reposent sur des fonds dorés. C'est donc par la dorure que nous commencerons. L'or, en effet, prête à l'exécution de la peinture, ainsi que nous le verrons plus loin, de très grandes ressources : soit que, laissé dans son ton naturel, il permette des réserves pour certaines lumières, et particulièrement dans les accessoires, soit que vieilli par des glacis transparents il donne un ton de fond une gamme grise dont l'artiste peut encore profiter pour ces demi-teintes, en se servant de demi-pâtes légères.

Quoique la dorure à la feuille soit une opération délicate, et que le plus souvent l'artiste en confie le soin à un doreur de profession,

nous devons la mentionner ici pour qu'il fasse lui-même quelques essais indispensables, selon nous, pour juger au moins si le travail qu'on lui livrera est recevable et pour qu'il puisse faire toutes recommandations et réclamations en connaissance de cause. Tout d'abord, disons que les apprêts doivent être parfaitement secs; pour cela plusieurs jours sont rigoureusement nécessaires entre leur application et celle de la dorure.

Je ne crains pas de revenir sur la question des apprêts et de donner ici en entier la méthode des laqueurs du xviiie siècle, tant les préparations ont d'importance pour les peintures vernissées sur fond d'or. Au surplus, c'est la connaissance approfondie de ces enduits qui éveillera dans l'esprit du lecteur l'idée des essais et des recherches qui peuvent le mener à des résultats inattendus, à des perfectionnements nouveaux. Voici donc comment, au dire de Watin, opéraient les maîtres laqueurs, doreurs et vernisseurs du xviiie siècle.

Les apprêts n'exigeaient, dit-il, pas moins de dix-sept opérations et encore ne comptaient que pour une les répétitions de la même.

1° On commençait par l'encollage, fait d'un mélange acide d'ail bouilli, de sel et de vinaigre appliqué à chaud dans le but de détruire les animalcules (on dirait aujourd'hui les microbes) qui auraient pu se trouver dans les bois, de les en préserver pour l'avenir, et de les disposer à recevoir les apprêts.

2° L'apprêt. Ici, nous citons textuellement : « Faites chauffer une pinte (un kilo environ) de forte colle de parchemin (colle de peau) à laquelle vous aurez joint un demi-setier (235 gr. environ) d'eau ; saupoudrez-y deux bonnes poignées de blanc de Bougival (blanc de Meudon dit blanc d'Espagne) pulvérisé et passé au tamis de soie ; laissez-le une demi-heure s'infuser, après quoi vous le remuez bien. Donnez-en une couche très chaude sur l'ouvrage en *tapant* finement de crainte qu'il ne reste d'épaisseur en quelque endroit. Il faut de même, en *tapant*, aller dans le fond des sculptures avec une petite brosse ; que cette couche de blanc soit donnée légèrement, et néanmoins que le bois en soit si bien atteint qu'on ne l'aperçoive plus. Prenez ensuite de la forte colle de parchemin ; saupoudrez-y du blanc à discrétion, aussi pulvérisé et tamisé,

jusqu'à ce qu'on ne voie plus la colle paraître, qu'elle en soit couverte d'un bon doigt environ. Couvrez votre pot, ne l'approchez du feu qu'autant qu'il le faut pour le maintenir dans un état de tiédeur; une demi-heure après, infusez votre blanc, qui doit être remué avec la brosse jusqu'à ce qu'il ne s'y trouve plus de grumeaux et que le tout soit bien mêlé. Quand le blanc est bien mêlé, *tapez-en* avec une brosse comme à l'encollage ci-dessus, très finement et également, car si le blanc était trop épais, l'apprêt serait sujet à bouillonner; donnez-en sept, huit ou dix couches, selon que l'ouvrage et les défectuosités des bois et sculptures peuvent l'exiger, ayant soin que les parties saillantes qui doivent être brunies soient bien garnies de blanc, car le bruni de l'or est plus beau. » On voit avec quel soin le praticien insiste pour que les couches d'apprêt quasi liquides soient appliquées par tapotements et non en couches lisses passées à plat au pinceau. En effet, cette espèce de crépi, ainsi obtenu, ne laisse point de place aux bulles d'air qui peuvent venir se loger dans l'apprêt et le faire craqueler. Dans ce procédé comme en tous les autres, chaque couche doit être appli-

quée après siccité complète de la précédente, la dernière plus claire et plus légèrement appliquée.

3° Le rebouchage, qui consiste à vérifier et remplir les moulures et parties creuses qui n'auraient point été suffisamment couvertes lors des applications de l'apprêt.

4° Le ponçage, qui consiste à lisser la surface, comme nous l'avons dit, à l'aide de la ponce usée ou finement pulvérisée à l'eau froide.

5° Les réparations du polissage à l'outil de fer, gradine ou autre, afin de lisser les parties creuses où le doigt et la ponce n'auraient pu atteindre.

6° Un dégraissage général à l'eau pure, les doigts ayant frotté partout pour les opérations précédentes.

7° Un ponçage léger, qui se faisait autrefois à la prêle et actuellement au tripoli de Venise.

8° L'application d'une teinte jaune faite de colle, de blanc et d'ocre.

9° L'enlevage des grains légers laissés par la teinte ainsi passée.

10° La pose de l'assiette à dorer, ou le laquage à l'aide de la teinte spécialement préparée. L'as-

siette à dorer est une préparation liquide déposée sur les apprêts et destinée à recevoir l'or, ce qu'on nomme asseoir l'or : elle est opaque ou transparente, chaque doreur a sa préparation dont la base est toujours, pour l'assiette opaque : Bol d'Arménie et sanguine broyés à l'eau, puis séchés et additionnés d'huile de lin : après on détrempe cette préparation à la colle de peau, au bain-marie, et l'on emploie le mélange à l'état tiède. L'assiette transparente est faite de térébenthine, de copal et d'essence, elle s'emploie à froid. Une excellente *mixtion à dorer*, qui ne laisse voir aucune soudure des feuilles d'or lorsqu'elle est bien préparée et bien employée, a pour base : ambre jaune, une livre ; mastic en larmes, 250 grammes ; bitume de Judée, 50 grammes ; huile de lin grasse, une livre. Cette préparation s'éclaircit à l'essence de térébenthine.

Enfin, l'on se sert encore pour asseoir l'or sur le vernis gomme laque fait de 150 grammes de gomme laque dissoute dans un litre d'alcool ; mais ce liquide qui n'a ni consistance ni brillant est improprement nommé vernis : il peut servir dans les apprêts de dorure pour dégraisser les

couleurs à l'huile qui y sont employées et les disposer à recevoir la mixtion, mais, à notre avis, puisque c'est encore là une préparation maigre, on ne doit s'en servir que pour un travail pressé, de peu d'importance, comme les imitations et les bronzes, mais point pour l'or.

11° Frotter légèrement avec un linge fin, sec et neuf.

12° Procéder à la dorure : Pour cela videz un cahier d'or en feuilles sur votre coussin ou palette à dorer, qui est, comme on sait, entourée d'un rempart de papier, ayant la forme d'une boîte dont un des côtés aurait été enlevé, afin qu'au moindre souffle les feuilles d'or ne s'envolent pas ; mouillez votre ouvrage au pinceau avec de l'eau fraîche et pure et posez votre feuille d'or. Pour prendre aisément la feuille d'or et la transporter sur l'endroit à dorer, il faut préalablement passer le pinceau de blaireau plat aux poils écartés sur sa joue, de façon à lui communiquer une certaine chaleur qui happe la feuille d'or et la fait adhérer au pinceau juste le temps nécessaire au transport ; puis on la fixe sur l'ouvrage avec le blaireau rond.

13° Le bruni, assez rarement employé dans

les vernis Martin, sauf pour les rinceaux en relief entourant un sujet, s'obtient au brunissoir en agate appelé dent de loup.

14° En terme de métier, on appelle *ramender* l'opération qui consiste à réparer, compléter, vérifier en tous points les parties non dorées, les sutures, les éraillures survenues au cours du travail : on procède de même que pour la dorure d'ensemble, en coupant au couteau sur le coussin de petits morceaux de feuilles d'or. Enfin, l'on procédait autrefois à deux opérations finales qui consistaient à vermeillonner et mater, c'est-à-dire qu'on frottait les brunis de vermeil (laque transparente) pour lui donner de l'éclat, et l'or mat d'une colle légère dite à mater. Ces opérations ne sont plus en usage aujourd'hui.

Or de diverses nuances. Lorsqu'on veut obtenir des ors de couleurs variées, on procède comme dessus pour les apprêts qui sont les mêmes jusqu'à l'opération n° 8. Ici, au lieu d'appliquer un ton jaune, on assortit le ton qu'on met sous l'assiette à dorer, et celui de cette assiette elle-même au ton de l'or qu'on emploiera, et ce par l'addition d'un peu de couleur en poudre dans la couche du dernier apprêt.

Si l'on veut imiter le ton des vieilles dorures, il suffit de passer sur l'or une fois posé et bien adhérent un vernis coloré au bitume : cette préparation se vend toute prête à l'emploi.

Telles sont les opérations de la dorure : mais, dans la pratique, l'amateur donnera le plus souvent ses fonds à dorer pour n'employer lui-même que les bronzes en poudre en imitation de dorure, et nous l'y engageons volontiers. L'emploi des bronzes présente, en effet, moins d'inconvénients en cet art qu'en tout autre, car, étant ensuite entièrement recouvert d'épais vernis, il est beaucoup moins sujet à verdir ou à se décolorer. Il y a deux manières d'employer les bronzes : la première consiste à délayer le bronze dans le vernis Martin blanc et à l'appliquer au pinceau. Il en est de même du bronze liquide vendu en flacon et spécialement destiné à cet usage. La seconde manière consiste à enduire l'objet de vernis, puis, lorsque le vernis est pris, mais non sec, c'est-à-dire lorsqu'adhérent en dessous il poisse encore à la surface, on recouvre toute cette surface de poudre de bronze en couche assez épaisse et l'on putoise au blaireau rond, puis on enlève

l'excédent en secouant l'objet au dessus de la réserve de bronze. Lorsqu'on voit que le vernis est entièrement sec, on passe le blaireau plat pour rejeter encore l'excédent inutile. Un procédé qui donne d'excellents résultats et qui n'est qu'une modification et une amélioration du précédent, consiste à poser une feuille de papier végétal transparent sur la couche de bronze, et de putoiser au blaireau par dessus. Ce mode d'emploi, outre qu'il donne une adhérence parfaite des poudres de bronze, a le double avantage de ne pas poisser le blaireau, et d'empêcher la poudre de voltiger, de telle sorte qu'on n'en respire point, ce qui peut toujours être malsain.

Des fonds en couleur, de l'aventurine, du granité, du jaspé, du burgauté. — Le fond de dorure n'est pas essentiel au vernis Martin, bien qu'il soit le plus fréquemment employé, surtout pour la partie centrale des sujets, l'on peint aussi sur fonds de couleurs quelquefois unis (à la vérité, ceci est fort rare), le plus souvent aventurinés, granités, jaspés ou burgautés. Les couleurs de fonds les plus employées sont le rouge foncé ou brun rouge, les verts, les

bleus verts, le bleu tendre : on y emploie les couleurs à l'huile délayées à l'essence dont on passe plusieurs couches, autant que possible sur des couches d'apprêts préalables, et l'on vernit. On laisse ce premier vernis prendre et l'on pose l'aventurine.

De l'aventurine. — On nomme ainsi l'or ou les bronzes débités en petites paillettes et qu'on applique soit sur des fonds déjà dorés, pour en faire jouer la valeur, soit sur des fonds de couleur pour leur donner du relief.

Ces paillettes d'aventurine sont de diverses formes et grandeurs : très fines, elle prennent le nom de *semis*; on les appelle *brocard* quand elles sont plus fortes et de forme rectangulaire. *L'aventurine* proprement dite est la force moyenne la plus courante. L'emploi de l'aventurine est des plus simples, car on répand à volonté les paillettes à l'aide d'une petite grille spéciale qui permet de mettre la quantité voulue selon l'effet à obtenir, soit dense et rapprochée, sans jamais recouvrir entièrement le fond, soit, au contraire, plus clair-semée. En ce dernier cas, l'aventurine prend le nom de *granité*. Pour y réussir sûrement, voici le procédé le plus connu : on place

l'objet à décorer verticalement, et, tenant verticalement aussi de la main gauche la petite grille à quelques centimètres de l'objet, on frotte un putois chargé d'aventurine le long de la grille, il en résulte des éclaboussures régulières qui vont se fixer sur la couche de vernis et en étoilent la surface. Le *jaspé* s'obtient au pinceau à filer à l'aide de l'or liquide; rarement employé, il est, cependant, nécessaire à certaines décorations. Enfin, si, au lieu de paillettes d'or ou de bronze, on emploie le *burgau* ou déchets minuscules et pailletés de la nacre, on obtient le *burgauté*.

Des fonds noirs. — Les décorations sur fonds noirs, employées principalement pour les laques en imitation des laques de Chine, ont été confondues avec les vernis Martin et leur sont bien antérieures ; nous ne saurions en conseiller l'usage aux amateurs lorsqu'ils veulent y peindre des sujets Watteau et en couleur : les fonds noirs donnent aux peintures un aspect de dureté qui en retire tout le charme. Il faut, si l'on s'en sert, imiter tout à fait le genre chinois et y appliquer des sujets peints à l'or sur reliefs, ou si l'on tient à la couleur, opérer,

Motif d'après Boucher, à reporter au carreau.

toujours comme les Chinois, par des teintes plates et non modelées. Ce genre est d'une extrême difficulté et, si l'on excepte les pièces exécutées sous Louis XIV, les Européens y ont peu réussi. Il faut, en effet, pour obtenir de beaux résultats, cloisonner le dessin des sujets pour y introduire les couleurs en teintes plates, et dans les beaux laques de la Chine, nous avons remarqué que ces colorations étaient obtenues à l'aide de pâtes colorées dont nous ne connaissons ni la composition ni le mode d'application.

Cependant, sur un fond noir fait de plusieurs couches d'apprêt de noir au vernis ou d'encollage dans lequel le noir de fumée a remplacé l'ocre, on peut modeler des figures, du paysage ou des motifs divers à l'aide de cette même pâte d'apprêt, employée plus liquide et en couches successives, qu'on dore ensuite au mat, et l'on obtient ainsi des imitations excellentes des laques de la Chine et du Japon.

Fonds d'or et de bronze dégradés. — Pour dégrader un fond de dorure à la feuille et lui donner en même temps l'aspect d'une vieille dorure, on prend trois godets : dans le premier, on met du vernis Martin teinté de bitume ; dans

le second, moitié de ce même vernis et moitié de vernis blond; dans le troisième, du vernis blond pur : sur la partie du décor qu'on veut obtenir la plus foncée, on passe à pinceau plat une teinte du premier vernis, puis au dessous une teinte du vernis mêlé, enfin celle du vernis blond; on fond le tout au blaireau ou au large putois. Si la dorure est trop obscurcie, on passe, sans plus attendre, sur le tout une couche de vernis blanc, et l'on putoise à nouveau.

Pour les bronzes en poudre, il suffit, lors de la dorure, de poudrer à la grille au lieu de procéder par couverture comme il a été dit : on passe d'abord rapidement une première fois, ce qui donne un poudrage distant, analogue à celui du granité, puis on recommence l'opération autant que cela est nécessaire, en allant chaque fois plus doucement sur les parties qu'on veut couvrir davantage, et en accélérant dans celles qu'on veut dégrader en laissant jouer le fond.

Les incrustations de nacre. — Il ne faut pas confondre les incrustations de nacre avec le burgauté : ce dernier n'est qu'un semis ana-

logue au granité ou à l'aventurine, tandis que les incrustations ou applications de nacre et d'ivoire forment des dessins ou fragments de dessin. C'est presque uniquement pour les imitations du laque de Chine qu'on les emploie, alors que le burgauté s'adapte mieux au vernis Martin. Pour les incrustations ou applications de nacre et d'ivoire, il ne faut pas que la dernière couche d'apprêt soit sèche, ou bien il faut dessiner toutes les parties où viendront s'enclaver les morceaux d'ivoire ou de nacre, les creuser au burin jusqu'à l'épaisseur de ceux-ci, et enduire ces parties creuses de pâte d'apprêt mêlée à de la colle forte liquide chauffée au bain-marie, et immédiatement y appliquer la nacre ou l'ivoire après les avoir aussi préalablement chauffés sur une lampe à alcool en les tenant à l'aide d'une petite pince de bijoutier. Quand on ne veut point de relief, on laisse bien sécher et l'on ponce le tout : voilà pour les incrustations. Dans les personnages chinois, on laisse généralement en relief les têtes et les mains qu'on rehausse en couleurs : on emploie alors de l'ivoire plus épais qu'on modèle en petit bas-relief et on l'applique sans creuser profon-

dément la couche d'apprêt, c'est ce qu'on appelle l'application. La nacre est de préférence employée pour les ornements et accessoires. On la ponce également et l'on passe le vernis final.

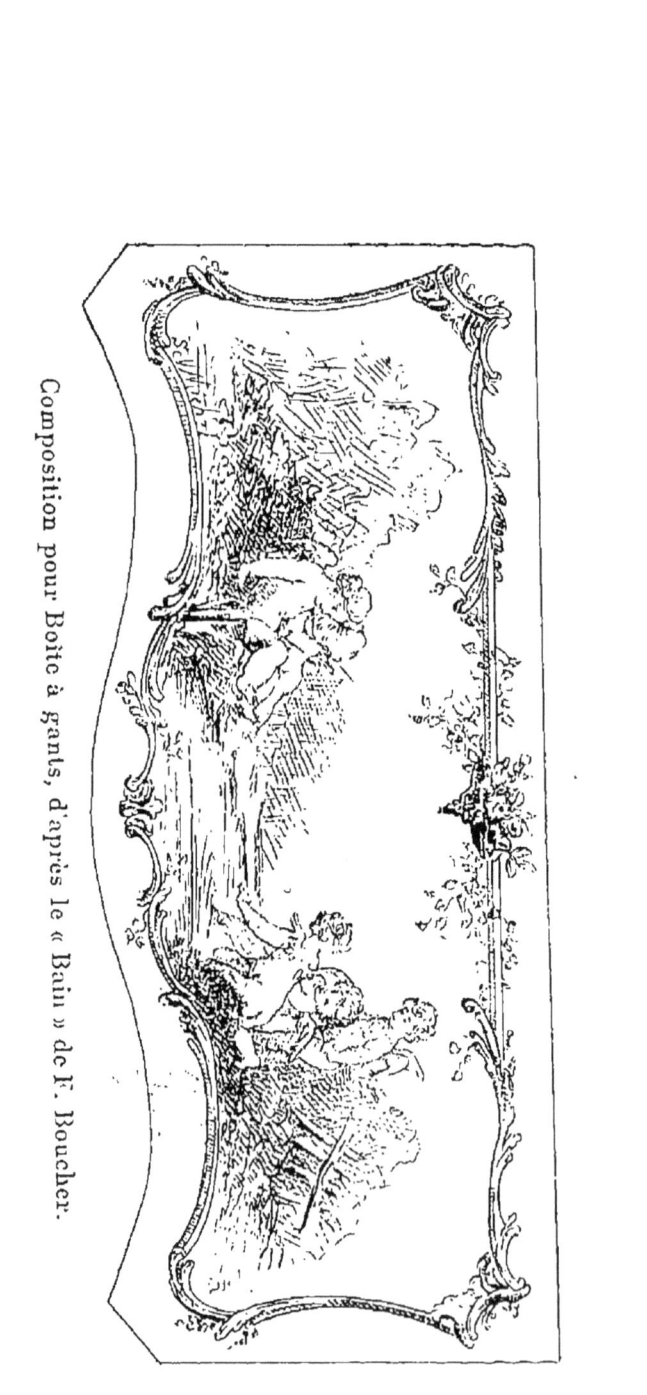

Composition pour Boîte à gants, d'après le « Bain » de F. Boucher.

DES FORMES ET DES SUJETS A PEINDRE

Composition d'après Boucher pour plateau porte-cartes.

DES FORMES ET DES SUJETS A PEINDRE

ARRANGEMENTS ET COMPOSITION
DU MODE DE PEINTURE

Ainsi qu'on l'a vu dans notre résumé historique, c'est surtout à l'époque de Louis XV que les objets en vernis Martin eurent leur plus grande vogue, c'est donc ce style qu'il faut tout

particulièrement étudier, si l'on veut être correct au point de vue de l'imitation ancienne pure. Ce sont aussi les formes Louis XV qui sont les plus répandues dans le commerce pour les objets à décorer tels que petites tables, petits meubles dits bonheur du jour, paravents, écrans, boîtes à gants et à bijoux, etc. Cependant il ne faut pas s'y confiner d'une manière absolue, ce serait trop restreindre le champ du travail, surtout en ce qui concerne le décor. En effet, si les styles rocaille et à rinceaux donne de charmants entourages, et tout naturellement sont les plus purs de style en rapport avec la forme des objets, il faut observer que les anciens eux-mêmes ont souvent puisé aux sources des styles qui les avaient précédés, et que plus tard, au temps de Louis XVI, on a encore fait des peintures laquées dans le goût et avec les ornements de l'époque. Donc, aujourd'hui, l'amateur peut aussi bien puiser dans les œuvres de Ducerceau et de Bérain que dans celles de Pillement et de Boucher, de Gillot; dans les ornements de Delafosse des Audran, de Saint-Aubin et de Salambier. L'important, selon nous, est de bien se pénétrer de la différence des

Petite décoration pour dessus et côtés de boîte à timbres-poste.

styles Louis XIV, Louis XV et Louis XVI, de façon à ne pas assembler des fragments qui se repoussent comme aspect. Si, par exemple, vous faites un entourage de pure rocaille avec chutes et stalactites, ne le couronnez pas d'un panier fleuri avec carquois et colombes, ces ornements étant trop caractéristiques, l'un du style Louis XV, l'autre du Louis XVI. Il n'en va pas de même des rinceaux et contournements que vous pourrez au contraire adapter à tous les genres de décorations, ainsi que l'ont fait eux-mêmes les maîtres du xviie siècle, puisant largement dans les modèles de la Renaissance pour former, par des modifications successives, un style nouveau très en opposition avec le Louis XIV. Et ce qu'on appelle la mode n'est point autre chose que la transformation de ce qui était la veille, au profit du lendemain. Comme on ne peut suffire à des créations nouvelles, il faut bien recourir à celles du temps passé, sauf à les mettre, comme on dit, au goût du jour. Il y a d'ailleurs tant de manières d'arranger les sujets, même les plus rebattus. Les amours de Boucher, les scènes de Watteau et de Lancret sont une source inépuisable, et chaque artiste

en peut tirer des compositions nouvelles. En quelques heures, on peut trouver vingt compositions différentes avec une seule des planches d'Emile Vattier, d'après Boucher, et cela s'arrange toujours pour le vernis Martin. S'il s'agit d'un objet à plusieurs côtés, le motif central peut être composé d'amours, les autres de légères guirlandes de fleurs ou d'attributs pastoraux. J'avoue que les sujets modernes conviennent peu à la peinture du vernis Martin : est-ce habitude, mais on y comprend les pastorales, les costumes du xviiie siècle et les sujets légers des amours et des fleurs, tandis qu'on est quelque peu surpris, choqué même des sujets de genre moderne qui semblent moins rentrer dans le domaine de la fantaisie. Cependant, comme rien n'est absolu, on peut encore puiser dans certains maîtres contemporains qui, comme Chaplin, ont revêtu leurs figures de draperies plutôt que de costumes. En résumé, le choix des formes et des sujets à peindre est avant tout question de bon goût, et les conseils sont assez difficiles à donner. Il faut surtout voir beaucoup ce qui se fait dans tous les genres de la fantaisie. Vous trouverez parfois des sujets

d'éventail s'adaptant parfaitement au vernis Martin.

Du mode de peinture. — L'exécution de la peinture du sujet est exactement celle de la peinture à l'huile, et l'on peut à cet égard consulter notre traité spécial de la *Peinture à l'huile (figure, portrait et genre)* ; on peindra donc selon son tempérament, très léger ou avec des empâtements. Cependant les peintures légères sont préférables, parce que si l'on travaille sur fond d'or le ton de l'or peut être pris pour les ombres ou jouer dans les demi-teintes, seules les grandes lumières seront relevées en demi-pâte. Il faut éviter les coloris vifs dans les ornements des entourages qui auront toujours meilleur aspect, si on les traite en grisailles brunes ou bistres ou à l'aide d'ors de diverses couleurs. Il est à noter que dans la peinture à l'huile, telle qu'elle est comprise de nos jours, on emploie très peu le bitume, tandis que dans la peinture des vernis Martin, cette couleur est excellente et presque tous les artistes s'en servent parce qu'elle donne sur les ors de très belles transparences.

Quelques artistes ont, excellemment aussi,

peint de petits meubles en imitation de porcelaine de Saxe et de Sèvres. Bien qu'il soit plus logique de réserver à chaque art son genre propre et de laisser, par conséquent, à la porcelaine ce qui lui appartient, nous devons dire que cette imitation apporte une variété nouvelle aux travaux du vernis Martin, en somme assez limités. On exécute alors la peinture sur fond laqué blanc ou rosé, ou bleu tendre ou enfin sur le fond si renommé de Sèvres dit bleu de roi. Cette sorte de décoration des petits meubles peut être employée si l'on destine la pièce à un ameublement Pompadour ou Louis XVI.

Le même genre de travail peut encore s'appliquer sur des pièces de porcelaine, de faïence, de biscuit, enfin de cuivre ou de tôle planés selon des formes décoratives comme grands plats, vases et aiguières, et donner de très jolis effets. On peut ainsi à très peu de frais imiter les plus belles pièces décoratives de nos musées. Pour les plats de biscuit qui se trouvent aisément dans le commerce, on passera préalablement une ou deux couches de vernis blanc ou de fixatif Vibert pour aquarelle, sur laquelle, une fois sèche, on exécutera la peinture du sujet,

cette peinture peut être exécutée à l'huile, en gouache ou à l'aquarelle. On vernit ensuite, également au fixatif Vibert ou au vernis blanc.

Voici, à propos des imitations de vernis Martin, d'excellents conseils donnés par M. P. Contet dans sa brochure spéciale : « Pour faire un fond doré, rappelant la mosaïque, on ne prépare d'abord pas le plat avec du vernis gomme laque, mais on commence par dessiner le sujet. On délaye ensuite du blanc d'argent dans un godet avec un peu de siccatif de Courtrai, puis avec une brosse plate, chargée en abondance de cette peinture, on donne sur la surface à dorer des coups de pinceau dirigés tous dans le même sens à côté l'un de l'autre, et faisant des épaisseurs qu'il est inutile de lisser. La faïence boit vivement l'huile et sèche aussitôt la couleur, du moins en apparence. On aura soin de n'en pas mettre sur la partie à peindre. On laisse sécher deux jours, de façon à avoir une surface bien dure, puis on passe une couche de vernis gomme laque blanc (nous préférons le vernis Vibert) sur le tout. Quand elle est sèche, on met une couche de mixtion à dorer sur cette espèce de mosaïque. Douze

heures après, en été, vingt-quatre heures en hiver, on dore à la feuille sur la mixtion et l'on obtient un fond d'un très joli aspect.

« Le sujet est peint sur ce fond dans la partie réservée ; quand il est sec, on vernit à plusieurs couches comme pour le vernis Martin. »

Pour faire un fond de couleur bleue rappelant le bleu de Sèvres, on délaye du bleu de Prusse dans le vernis Vibert et l'on en verse sur l'objet une couche épaisse qu'on promène sur toute la surface et on laisse la teinte s'unir toute seule et bien sécher.

Pour l'exécution du sujet, rien de particulier : si l'on a passé la couche de fond partout, sans réserves, on peut calquer son sujet, puis enlever toute la partie intérieure des contours, au grattoir, passer à l'essence, en ayant soin de couvrir alors la partie extérieure du sujet d'un cache découpé. Si l'on peint le sujet à l'huile, cette précaution est inutile puisque les défectuosités seront recouvertes. Tout le reste consiste en quantité de petits procédés dont les meilleurs sont toujours ceux que l'on trouve soi-même.

Objets en bois de Spa. — Nous venons de dire

que le vernis Vibert et son fixatif peuvent être utilement employés dans le vernis Martin et principalement les imitations, car, pour la véritable peinture au vernis Martin, il n'est encore rien de tel que de suivre la tradition transmise par les meilleurs praticiens. Mais pour les objets en bois de Spa, dont les peintures sont exclusivement traitées à la gouache, le vernis Vibert s'impose réellement et les quelques essais que nous avons faits nous ont donné d'excellents résultats. Il n'y a pas lieu de nous arrêter longuement ici, les procédés de l'éminent artiste étant maintenant connus et appréciés. Il est évident que ce qui réussit admirablement pour les aquarelles sur papier ne pouvait donner que d'excellents résultats pour les travaux de la gouache, qui est une peinture à l'eau où l'on obtient les lumières par application au lieu de les avoir par des réserves. Or le vernis et le fixatif Vibert sont des produits qui conservent tout le brillant et la transparence des couleurs et lui donnent un corps, ils devraient donc convenir parfaitement à la décoration des objets en bois de Spa qui demandent un coloris et un grand brio d'exécution surtout pour les fleurs,

c'est ce que nous avons pensé, c'est ce que nous avons essayé, ce qui enfin nous a donné d'excellents résultats.

FIN

TABLE DES MATIÈRES

	Pages
Avant-propos	7
Des vernis en général	19
Vernis gras — Vernis à l'alcool	19
Nature et préparation des bois	31
Des fonds de la dorure et l'aventurine	43
Des formes et des sujets a peindre	67
Arrangement et composition du mode de peinture	67

BIBLIOTHÈQUE
D'Enseignement pratique des Beaux-Arts

Par KARL ROBERT (Georges MEUSNIER)

Expert auprès des Tribunaux du département de la Seine
Officier de l'Instruction publique

PRIX DU VOLUME :

In-8° raisin, orné de nombreuses illustrations

6 FRANCS

FRANCO CONTRE MANDAT-POSTE

NOTE DE L'ÉDITEUR

Lorsque M. Karl Robert fit paraître la première édition du *Fusain sans maître*, il ne se doutait pas qu'au bout de quelques années ce livre aurait trouvé 22,000 lecteurs. Le succès de la *Bibliothèque d'enseignement pratique des Beaux-Arts*, que l'auteur a entreprise et poursuivie à notre demande, vient de son but essentiellement pratique, et de l'indépendance que l'auteur sait conserver, n'indiquant pas uniquement, comme on l'avait fait jusqu'à ce jour, sa manière personnelle ni celle de tel ou tel, mais puisant au contraire ses enseignements chez tous les artistes vraiment dignes de ce nom, les vrais maîtres du genre auquel on s'adonne.

C'est pour répondre à ce but que l'auteur, après l'examen technique et didactique des procédés, complète son livre par des *leçons écrites*, conduisant ainsi par la main l'amateur et l'élève à l'analyse d'une œuvre de maître en chacun de ses traités. Ajoutons que le succès de la collection est aussi dû à l'exécution matérielle des volumes confiée aux soins de MM. Protat frères, imprimeurs à Mâcon. Dans ces ouvrages tout est soigné, l'auteur ayant pensé, justement, croyons-nous, qu'un volume appelé à enseigner le beau doit lui-même être matériellement exécuté suivant les règles de l'Art.

Paris, 1892. H. LAURENS.

1° LA PEINTURE A L'HUILE
(PAYSAGE)
TRAITÉ PRATIQUE ET COMPLET SUR L'ÉTUDE DU PAYSAGE
interprété selon les maîtres anciens et modernes :
Hobbema, Ruysdael, Vernet, Corot, Daubigny, Th. Rousseau, J.-F. Millet

Coucher du soleil, d'après Th. Rousseau.

Division des Chapitres. — Avant-propos — Du paysage en général. — Études préliminaires. — Le dessin et la perspective. — Le matériel d'atelier et de campagne. — Théorie des couleurs. — Qualités propres de chacune d'elles. — Les huiles et les essences. — De la palette. — De quelques mélanges. — Ce qu'on doit peindre à l'atelier. — La nature morte. — Le dessin et les valeurs. — La chambre claire. — Le miroir noir. — Les paysages. — Premières études d'après nature. — Le choix du motif. — De l'ébauche. — Du ciel. — Des terrains et des premiers plans. — Les eaux. — Manière de les peindre. — La rivière et la forêt. — Les fabriques, les montagnes et la mer, etc., etc.

2° LE PASTEL
TRAITÉ COMPRENANT
LA FIGURE & LE PORTRAIT, LE PAYSAGE & LA NATURE MORTE
avec figures dans le texte et référence de pastels en couleurs.

Portrait par Ch. Chaplin.

Division des Chapitres. — Avant-propos. — Du pastel. — Harmonie des couleurs. — Loi des couleurs complémentaires. — Du matériel. — Papiers et toiles. — Des pastels. — Mise en œuvre générale du pastel. — La grisaille. — La tête et le portrait. — Observations générales. — De la tête. — Essai d'après Andréa del Sarto. — Essai d'après Gleyre. — Essai d'après Jules Breton. — Paysanne. — Du paysage. — Le paysage d'après nature. — Au matin. — Plein soleil. — Pierre et roseaux. — Le soir. — La neige. — L'hiver. — De la nature morte. — Essai d'après Chardin. — La plume et le poil. — Draperies et accessoires. — Fleurs et fruits. — Conseils généraux pour le portrait d'après nature. — Du portrait d'homme. — Portrait de vieillard. — La jeune fille et l'enfant. — Les yeux. — De l'impression en général. — Conclusion.

3° L'ENLUMINURE DES LIVRES D'HEURES

Missels, Canons d'autels, Images pieuses et Gravures, Souvenirs de première communion et de mariage.

DIVISION DES CHAPITRES. — Avant-propos. — Précis de l'histoire de l'enluminure. — Du procédé des anciens — Procédés modernes. — Installation et matériel. — Les parchemins. — Les vélins. — Les bristols et les papiers. — Les ivoirines. — Manière de tendre le vélin. — Les pinceaux. — Le brunissoir et la pointe à décalquer, agate et ivoire. — L'encre de Chine. — L'ox gall ou fiel de bœuf. — De la gomme ou de l'eau gommée. — La gouache. — Les couleurs. — De l'or et de l'argent. — Les ors et leur application. — Les ors à plat. — De l'or en relief. — Pâte à dorer. — Procédés divers. — Leçons écrites d'après le Livre d'Heures de Mlle Rabeau. — Paroissien de la Renaissance. — Le Livre d'Heures de Mlle Guilbert. — Canon d'autel. etc., etc.

4° L'AQUARELLE
(Figure, Portrait, Genre)

Avec leçons écrites d'après les estampes en couleurs des maisons BOUSSOD-VALADON, etc.

DIVISION DES CHAPITRES. — Avant-propos. — De l'aquarelle. — Etudes préliminaires. — Le dessin, les valeurs. — Théorie des couleurs. — Harmonie. — Loi des couleurs complémentaires. — Du matériel. — Les papiers. — Les blocs. — Manière de tendre le papier. — Les châssis. — Le stirator. — Crayons. — Pinceaux. Godets, verres à eaux — Palette. — Les couleurs. — Qualités et propriétés de quelques couleurs. — De quelques mélanges. — Les tons chauds et les tons froids. — Les mélanges. — De la nature morte. — Le lavis. — Les grandes teintes. — Premiers exercices. — De la copie. — Fleurs et fruits. — Leçons écrites. — Boutons d'or et coquelicos. — Oiseaux des îles. — Les inséparables. — Vulcain. — Paon du jour. — Pensées. — Framboises et groseilles. — De la figure et le genre. — De la figure. — Au printemps. — L'hiver. — Il pleut, il pleut, bergère. — La gardeuse de dindons. — La charmeuse d'oiseaux. — A la fenêtre. — Pap'llon du soir. — Portrait. — Jeune fille à la pèlerine. — Jeune fille aux roses thé. — Le danseur, d'après Louis Leloir. — De la nature morte et des fleurs d'après nature. — Idée de la composition et de l'arrangement, etc., etc.

5° L'AQUARELLE
(Paysage)
TRAITÉ PRATIQUE ET COMPLET DU PAYSAGE A L'AQUARELLE
Avec leçons écrites d'après ALLONGÉ et E. CICERI,
avec planches en couleurs et croquis à interpréter à l'aquarelle
(5e Édition.)

Le Lavoir, d'après Eugène CICERI.

DIVISION DES CHAPITRES. — Avant-propos. — Études préliminaires. — Le dessin. — Du matériel. — Les couleurs. — Observations sur quelques couleurs. — Le papier. — Les pinceaux et les brosses. — De la palette. — Du matériel de campagne. — Leçon générale. — Ciels, terrains, arbres, etc. — Le ciel bleu moutonné de nuages blancs. — Ciels nuageux. — Ciels d'orage. — Des différents effets. — Les terrains. — Des fabriques. — Les eaux. — Les arbres. — Les lointains et les montagnes. — La mer. — Mer houleuse, ciel gris. — Effets d'orage. — Les rochers. — Du choix des modèles. — Leçons écrites. — Au bord de l'eau. — La ferme. — Le lavoir. — Clair de lune. — L'étude d'après nature. — Conclusion de quelques maîtres modernes. — Leçons supplémentaires : 1° le lavoir, 2° l'abreuvoir, d'après Louis Luigi. — Texte explicatif de M. E. Ciceri pour son cours d'aquarelle en 25 planches. — Ton appliqué à plat à grande teinte. — De la lumière et de l'ombre. — Des tons superposés. — Des tons juxtaposés. — Des ombres portées. — Études de pierres. — Les rochers. — Les montagnes. — Des plans tournants. — Étude d'arbres — Clair de lune. — Étude du ciel par un temps gris. — Cour de ferme. — La forge. — Coucher de soleil. — Effet de neige. — Une vue à Montargis. — Étude de paysage. — Soleil couchant. — Le lavoir. — Un village. — Le château. — Clair de lune.

6° LA GRAVURE A L'EAU-FORTE
TRAITÉ PRATIQUE ET COMPLET
COMPRENANT LE PAYSAGE ET LA FIGURE

DIVISION DES CHAPITRES. — Caractère de la gravure à l'eau-forte. — Précis historique de la gravure en taille-douce. — Gravure sur métaux. — De l'outillage. — Les vernis. —

BERGHEM. — Moutons.

Les cuivres. — Pointes et aiguilles. — Préparation de la planche. — Des calques, du report et du tracé. — L'acide nitrique. — La morsure, généralités. — Application. — Leçon écrite d'après Maxime Lalanne. — Généralités sur la morsure et l'exécution. — Du ciel. — Les fonds. — Premiers plans. — Le portrait et le genre. — Exécution d'un portrait, généralités. — Application. — Procédés divers. — Le vernis mou. — La pointe sèche. — La manière noire. — L'aquateinte. — L'eau-forte industrielle. — Procédé de l'héliogravure en taille-douce. — L'héliogravure aide de l'aquafortiste. — Le perchlorure de fer. — De l'impression. — Désignation. — État et qualité des épreuves.

7° LE FUSAIN SANS MAITRE
TRAITÉ PRATIQUE ET COMPLET SUR L'ÉTUDE DU PAYSAGE AU FUSAIN

Orné de 25 planches fac-simile d'après Allongé, Appian, Lalanne,
Lalaumire, Rivoire, Karl Robert, etc.,
et nombreux dessins et croquis à interpréter au fusain.

(19° Édition.)

Interprétation au fusain des croquis
à la plume.

Division des Chapitres. — Avant-propos. — Origine du fusain. — Du fusain appliqué à la figure, au paysage. — Matériel de l'atelier. — Le chevalet. — Le châssis. — Le stirator. — Les fusains. — Les papiers. — Estompes, tortillons, amadou, ouate, chiffons de toile et de laine, moelle de sureau, emploi et conservation de la mie de pain. — Le chiffon. — La mie de pain. — Le grattoir. — Le fixatif. — Du matériel de campagne. — Études et leçons. — L'étude d'après les maîtres. — Du choix des modèles. — Copies d'après la peinture. — Conseils préliminaires pour la copie des modèles. — Leçons écrites. — La nature. — Leçon générale. — Le ciel. — Les eaux. — Les terrains. — Les arbres. — Les fabriques. — Les montagnes. — Les rochers et la mer, les sables. — Le croquis au fusain. — Des diverses applications du fusain. — Des retouches après la fixation du dessin. — L'étude d'après nature.

8° LE MODELAGE & LA SCULPTURE
TRAITÉ PRATIQUE

contenant tous renseignements sur l'exécution en terre, marbre et terre cuite,
opérations du moulage, etc.,

avec leçon écrite par François Rude.

Armature d'une figure assise.

Division des Chapitres. — Avant-propos. — Du dessin et de la sculpture. — Matériaux et mise en œuvre. — L'esthétique du sculpteur. — Le moulage. — Le moule. — Le modèle. — Le marbre. — Épannelage et mise au point. — Le bronze. — Glyptique : Camées, médailles et monnaies. — Esthétique du sculpteur. — Précis historique de la sculpture. — Résumé de l'histoire de la sculpture. — Art grec. — Conseils pratiques sur l'installation et l'outillage. — De l'atelier. — Du dessin et de l'anatomie. — Documents à l'usage du sculpteur. — Leçons écrites. — Le médaillon, le bas-relief. — Le buste. — La nature. — Enseignement de F. Rude. — Le médaillon et le bas-relief. — Le portrait et le buste. — De la figure et du groupe. — L'esquisse. — Le groupe. — La figure équestre. — La sculpture d'animaux. — Opérations pratiques du moulage. — Du moulage. — Du plâtre et de son emploi. — Le gâchage. — Moulage d'un médaillon et d'un bas-relief, d'un buste ou d'une statue. — De l'épreuve. — Moulage du buste et de la ronde bosse en général. — Le moulage sur nature. — Du moulage après décès. — De l'estampage et de la terre cuite. — Considérations sur la sculpture.

9° LA PHOTOGRAPHIE
AIDE DU PAYSAGISTE OU PHOTOGRAPHIE DES PEINTRES
RÉSUMÉ PRATIQUE
des connaissances nécessaires pour exécuter la Photographie artistique
PAYSAGE, PORTRAIT ET GENRE

Le touriste d'autrefois.

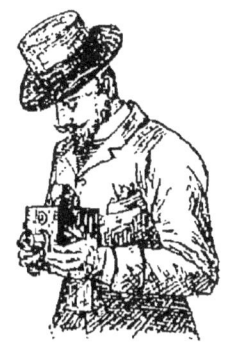

Touriste d'aujourd'hui.

DIVISION DES CHAPITRES. — Avant-propos. — Formation de l'image. — Le négatif. — Couche sensible. — Emploi du gélatino-bromure d'argent. — Le négatif. — Le positif. — Virage et fixage. — Développement et fixage du cliché ou négatif. — Développement au fer. — Opérations du développement. — Renforcement. — Atténuation. — Fixage des clichés. — Le bain d'alun. — Consolidation de la gélatine. — Développement à l'acide pyrogallique. — Révélateur à l'hydroquinone. — Formules de développement. — Observations générales. — Les appareils. — La chambre noire. — L'objectif. — Les châssis. — Objectif. — Diaphragmes. — Obturateur. — Les appareils à la main. — L'appareil de poche. — Le positif. — Tirage, virage et fixage des épreuves. — Épreuves bleues au ferro-prussiate. — De la nature et de l'art. — Le choix du motif et le temps de pose. — Du temps de pose. — La composition et l'arrangement. — De l'effet et de la lumière. — Des premiers plans. — De la figure et des animaux dans le paysage. — Du portrait. — Des groupes.

10° LA PEINTURE A L'HUILE
(PORTRAIT ET GENRE)

Portrait d'homme, par P.-P. RUBENS.

DIVISION DES CHAPITRES. — Avant-propos. — Du dessin et de l'anatomie. — Sensation de la couleur et des valeurs. — Les proportions du corps humain. — Atelier et matériel de l'artiste. — Les couleurs. — Les huiles et les essences. — Le pétrole. — Les siccatifs. — De la palette. — Du mélange des couleurs. — Différentes manières de peindre. — Frottis et glacis. — Les demi-pâtes. — En pleine pâte. — Premiers exercices d'après la bosse. — La grisaille et les camaïeux. — De la grisaille. — De la figure humaine. — La tête d'après nature — Exemple et conseils pour une tête d'homme brun. — Manière de peindre une tête quelconque. — L'ensemble; conduite générale du travail. — Les yeux, le regard, l'oreille. — L'académie et le morceau d'étude. — Le portrait. — Généralités. — Le portrait d'après nature. — Règles de convenances dans l'attitude et le mouvement. — Le caractère des fonds et des accessoires. — De la composition d'un tableau. — Équilibre, unité, harmonie. — Du genre et de l'histoire. — L'épisode. — L'anecdote. — Le plein air. — Figures et animaux. — Les intérieurs, les fleurs, les fruits. — De la conservation des tableaux. — Leur nettoyage. — Réparation des cadres, etc., etc.

11° LA CÉRAMIQUE

TRAITÉ PRATIQUE DES PEINTURES VITRIFIABLES

Porcelaine — Faïence — Barbotine

Division des Chapitres. — Avant-propos. — Faïences et porcelaines. - Aperçu général historique. — Porcelaines.— Etudes préliminaires. — Division géométrique des circonférences et des vases. — Application. — De l'outillage. — Les couleurs. — Décoration de la porcelaine dure. — Généralités. — Quelques mots sur

Plat à fruits, d'après Giacomelli.

la porcelaine tendre, les biscuits et la terre de pipe. — Porcelaine tendre. — De l'exécution. — Décalque. — Trait. — Mise en place des fonds et de la dorure.— Des fonds. — Des fonds au feu de moufle ordinaire sur porcelaine dure. — Généralités sur la peinture en porcelaine. — Grisailles et camaïeux. — De la décoration. —

Leçon écrite. — Composition d'un plat de porcelaine. — Les divers modes de décoration des porcelaines. — La figure et le portrait. — Des figures décoratives et de l'ornement. — Du paysage. — La faïence. — De la décoration. — De la cuisson. — La barbotine. — Barbotine de porcelaine. — Sous couverte. — En imitation de peinture à l'huile. — Barbotine de terre peinte et vernie.

12° EN PRÉPARATION :

LE DESSIN

ET SES APPLICATIONS PRATIQUES

AUX TRAVAUX D'ART ET D'AGRÉMENT

LE CROQUIS DE ROUTE

ET LA POCHADE D'AQUARLLLE

AUX SIX COULEURS FONDAMENTALES

Orné de 44 dessins dans le texte, d'après croquis d'artistes, et aquarelles originales, *de deux planches en couleur*, est un petit traité d'aquarelle sépécialement destiné aux touristes; la méthode, simplifiée et ramenée à l'emploi des six couleurs fondamentales fixes, y est présentée d'une façon claire et précise. En l'étudiant un peu, durant l'hiver, nul doute que l'amateur puisse rapporter d'excellents souvenirs de voyage. — Prix : 2 fr.

PETITE BIBLIOTHÈQUE ILLUSTRÉE
DE L'ENSEIGNEMENT PRATIQUE DES
BEAUX-ARTS

Publiée par et sous la direction de M. KARL ROBERT,
Officier de l'Instruction publique.

Prix du volume : 1 fr. 50

1re Série

1. *Les procédés du vernis Martin.*
 > Avant-propos. — Des vernis en général. — Nature et préparation des bois. — Des fonds et de la dorure. — De l'aventurine. — Des formes et des sujets à peindre.

2. *La Peinture sur émail. — Les Émaux de Limoges.*
 > Description. — Des différents genres d'émaux. — Émaux translucides. — Les émaux peints. — Outillage. — De la peinture sur émail. — Les émaux de Limoges. — Émaux de Limoges colorés.

3. *L'Aquarelle (paysage).*
 > Son origine. — Son caractère propre. — Des valeurs. — Des moyens et de la palette. — Leçon générale. — Conclusion de quelques maîtres modernes.

POUR PARAÎTRE PROCHAINEMENT :

2e Série

4. *L'Art de peindre un portrait en miniature.*
5. *Traité pratique des peintures à la gouache.*
6. *Les derniers procédés de la Photo-miniature.*

3e Série

7. *Des peintures sur étoffes, soie, velours, etc.*
8. *La Peinture en imitation de tapisserie.*
9. *Peinture et Gravure sur verre.*

4e Série

10. *La Céramique d'imitation.*
 > Peintures dites Céramique orientale. Emaillage athénien, etc.
11. *La Sculpture sur bois.*
12. *Les Éléments de la perspective pratique.*

1ʳᵉ Année N° 1 Novembre 1892

Revue Pratique
DE L'ENSEIGNEMENT
DES BEAUX-ARTS

DIRECTION & ADMINISTRATION :
27, RUE SAINT-AUGUSTIN
PARIS

ABONNEMENTS :
Paris et province.. 15 fr.
Union postale.... 18 fr.

Travaux d'Amateurs, Aquarelle et Gouache, Dessin et Fusain, Pastel et Peinture, Didactique scolaire, Programmes officiels, Céramique, Enluminure, Modelage et Barbotine, Fantaisies d'Art

L'Administration ne peut répondre des manuscrits et dessins communiqués, mais tout dessin admis par la commission et publié, demeure la propriété de son auteur et lui sera retourné franco.

SOMMAIRE

Au lecteur. — Causerie du dessinateur. — Le dessin rationnel et la perspective d'observation des objets usuels. — Le vernis Martin. — La peinture sur émail. — Céramique. — Enluminure. — En touriste. — Exposition des arts de la femme. — Exposition de Chicago. Règlement. — Nouvelles et informations. — Correspondance.

AU LECTEUR

La Bibliothèque de l'enseignement pratique des Beaux-Arts, dont nous poursuivons la publication chez notre éditeur Henri Laurens, et qui est actuellement à son douzième volume, ne nous a pas demandé moins de vingt années d'études et de recherches. Au cours de ce travail, que de documents remplis d'intérêt nous sont passés sous les yeux, mais que nous avons dû classer pour rester dans le cadre méthodique de chaque volume et, d'autre part, que de questions utiles nous ont été posées !

C'est afin d'y répondre, pour faire part aux amateurs de tous ces documents, leur rappeler les modèles qui existent et les guider dans l'art de les utiliser, les tenir au courant de toutes publications nouvelles en ce genre, et aussi du mouvement artistique moderne, enfin leur donner chaque mois des sujets d'études inédits, que nous entreprenons aujourd'hui la publication de ce journal.

Nous n'avons pas voulu nous spécialiser, pour répondre à tous les besoins, mais chaque branche de l'art aura son interprète compétent qui traitera son sujet en *leçon écrite*.

Nous l'avouons sans crainte de paraître prétentieux, nous comptons sur un accueil bienveillant du public, car rien en ce genre n'a été fait jusqu'à ce jour.

Nous avons quelque raison de croire que cette publication, très modeste au début, pour être abordable non seulement aux amateurs, mais encore aux artistes qui propagent le goût des arts dans nos provinces, s'augmentera très rapidement, tant de texte que de dessins, et surtout par le numéro dit de Noël. Nous y résumerons l'année artistique, et donnerons *une planche en couleur* ajoutée à nos illustrations, reproduction en fac-similé absolu, soit d'une aquarelle, soit d'un *pastel*, voire même d'une peinture, grâce à la merveilleuse découverte de MM. Fournier et Guiton qui entre dans le domaine de la pratique et que nous serons les premiers à utiliser.

En résumé, nous nous efforcerons, par tous les moyens possibles, d'être à la hauteur de la tâche que nous nous imposons et, dans ce but, nous faisons appel à la collaboration de nos lecteurs eux-mêmes ; à l'examen de ce numéro, pénétrant l'esprit du journal, ils voudront bien nous communiquer leur impression, comme aussi, dans la suite, les dessins et documents qu'ils jugeront devoir être profitables à tous.

LA RÉDACTION.

Paris, 1892.

PANNEAU DE FUSAIN POUR ENTRE-DEUX
à exécuter sur 1 mètre 05 sur 0 50 cent.
(Grandeur de l'original.)

CROQUIS A LA MINUTE
Par E. Ciceri.
Collection Henri LAURENS

CAUSERIE DU DESSINATEUR

... Oh ! non, madame, répondais-je un jour à une élève ; je ne mets point le dessin au dessus de tout. Je sais le charme de la poésie et de la musique, je comprends les plaisirs de la promenade au lac et du lawn-tennis, des parties de croquet sans fin, du théâtre et des soirées dansantes ; je connais tout cela, l'ayant beaucoup aimé ; mais enfin, il faut cependant l'avouer, tout cela passe et le dessin reste.

Dessinons donc un peu durant la jeunesse pour nous faire la main, nous initier, de façon que si, durant une période plus ou moins longue, nous avons été distraits du dessin par d'autres occupations ou d'autres plaisirs, nous puissions, dans l'âge mûr y revenir, ayant au moins franchi les premiers degrés de cet art, quoique les exercices du début ne soient ni bien ennuyeux, ni très difficiles.

Vous le voyez, cher lecteur, mon intention n'est pas de vous appeler à des travaux arides ni bien savants. Sans doute, mes collaborateurs vous initieront peu à peu aux connaissances nécessaires à la rectitude du dessin et, par là, vous formeront graduellement un jugement sûr, de façon qu'en dehors même de ce que vous pourrez faire vous-même, vous puissiez apprécier sainement les œuvres de nos artistes contemporains, à quelque école qu'ils appartiennent. Je me contenterai de vous distraire, certain que plus nous avancerons, plus vous aurez de vous-même plaisir à vous perfectionner. Donc, en nos soirées d'hiver, crayonnons sous la lampe et, les jours de pluie, fusinons en grand sur le chevalet. Mais, me direz-vous, par quels exercices commencer ? Aux débutants, nous conseillerons les cahiers de la méthode Cassagne, puis les croquis d'Eug. Ciceri, de Clerget ; à ceux qui déjà ont quelque peu dessiné, nous dirons : faites des croquis à main levée d'objets usuels, des bibelots qui ornent votre salon, etc.

Ainsi, pour le croquis ci-dessus, essayez de le dessiner à main levée, en prenant quelques mesures principales, si vous voulez ; puis recommencez sans aucune aide, puis rendez-le de mémoire : c'est là un excellent exercice.

Pour le fusain de notre première page, qui est à interpréter en $1^m 20$ de haut, nous vous recommanderons surtout de ne pas vous perdre dans l'exécution des détails, vous rappelant que plus un fusain est grand, plus il doit être d'exécution large. Il faut donc, au cours du travail, vous reculer à chaque instant et vous porter à une fois et demie la hauteur de votre fusain, soit à une distance de $1^m 80$ à 2 mètres pour juger de l'effet décoratif de l'ensemble.

Tenez votre ciel extrêmement lumineux. Je m'aperçois que l'auteur n'a pas ici ses lignes d'eau d'une horizontalité parfaite ; rectifiez cela et, pour donner le blanc du tranchant de la boulette de mie de pain, appuyez, si besoin est, votre coude sur le genou droit, cela est meilleur que l'emploi de l'appui-main.

Le fusain terminé, encadrez-le d'une bordure de chêne clair avec doucine ou ornement doré d'environ 8 à 10 centim.

KARL ROBERT.

AQUARELLE & GOUACHE

APPLICATION

MODÈLES D'ÉCRANS

Compositions et Dessins
de Jany Robert

(*Voir page 6 les dessins de grandeur d'exécution.*)

Pour la coloration, se reporter au *Traité d'Aquarelle* (figure, portrait et genre), vol. II.

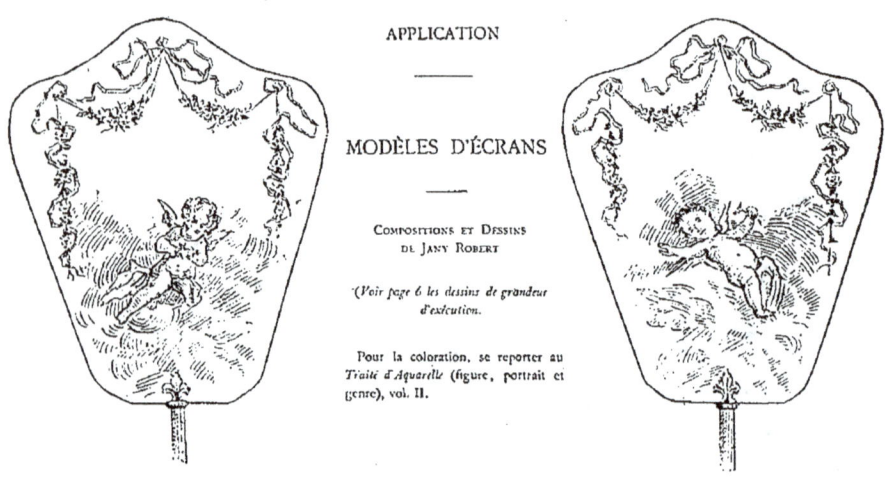

LA REVUE PRATIQUE

*met à la disposition de ses Lecteurs des Écrans de formes nouvelles
qui sont sa propriété exclusive*

CES MODÈLES PARAÎTRONT DANS LE NUMÉRO DE JANVIER 1893

COLORATION DES FLEURS
EN ALLANT DE GAUCHE A DROITE

N°s 1 Mauve.
2 Rose clair.
3 Jaune, cœur rose.
4 Jaune, cœur violet.
5 Rose.
6 Mauve foncé.
7 Rouge foncé.

Les feuilles des anémones seront vert foncé dans l'ombre et jaunes dans la lumière. Les feuilles de houx seront vert bleu ; les plus foncées, bleu violet. Le paysage, gris bleu pour les fonds, gris violet pour les premiers plans, sur coucher de soleil, jaune roux. Le fond de l'éventail sera gris bleu derrière les fleurs de droite, blanc sur tout le reste.

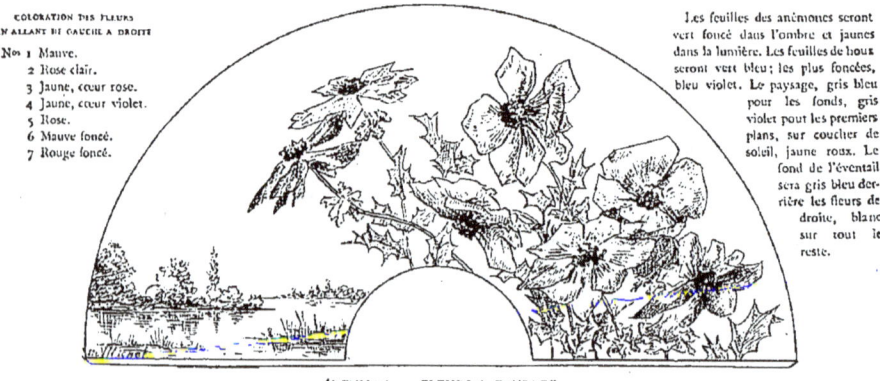

ÉVENTAIL. — FLEURS & PAYSAGE
Composition et Dessin de M. Marcel Contai

La **REVUE PRATIQUE** se propose de donner une large place aux études de paysage si intéressantes pour tous. Ces études comporteront : 1º des croquis et dessins des principaux artistes de Paris dont elle s'est assuré le concours ; 2º des études de morceaux, de feuillé, d'ensemble, des documents photographiques. On ne le dira jamais assez, l'arbre c'est l'académie du paysage et il n'est pas plus indifférent, croyons-nous, d'étudier la forme d'une feuille de chêne, une branche légère, un groupe, enfin la structure de l'arbre même, que la main, le bras, le torse d'un antique ou de la nature humaine. La *Revue* donnera donc l'iconographie de chaque arbre, avec tout le développement que comporte un tel sujet qui n'a jamais été traité d'une façon complète, multipliant les exemples en une quantité de dessins partiels et donnant leur application à des œuvres d'ensemble, puisées parmi les maîtres de toutes les écoles paysagistes tant anciennes que modernes, et aussi dans des compositions nouvelles et complètement inédites.

Est-ce à dire pour cela que le paysage empiètera sur le reste de notre programme? Point. Chaque art sera suivi jusqu'à épuisement du sujet traité. En plus, la *Revue* tiendra au courant de toutes les applications nouvelles connues sous le nom de petits arts d'imitation ou arts d'amateur, tels que photominiature, émaillage-athénien, céramique orientale, compositions ornementales pour les travaux de dames, etc..., s'efforçant ainsi de répondre à ce besoin de documents nouveaux, si nécessaires aux amateurs, et aussi aux professeurs éloignés de Paris, qui ont eux-mêmes à satisfaire aux demandes de leurs élèves.

La **REVUE PRATIQUE**, dont ce spécimen est une exacte reproduction au quart, étant de format in-4º raisin (25×33 cent.), donne donc des modèles de dimension suffisante pour que les détails de l'exécution y soient précis et bien intelligibles lorsque ces modèles doivent encore être agrandis par l'amateur. Enfin, pour les applications, nous donnerons presque toujours, surtout lorsqu'elles comporteront de la figure, le motif principal, de grandeur, afin qu'on puisse en exécuter le report sans difficulté, ainsi qu'on peut le voir pour les deux modèles d'écrans de la page 3 ci-contre, dont les amours ont été donnés de la grandeur d'exécution à la page 6.

PARAVENT LOUIS XV EN VERNIS MARTIN
Composition et dessin de Le Normand. — Menuiserie bois sculpté et doré de Majorelle de Nancy.

ART DÉCORATIF

CÉRAMIQUE

SERVICE A THÉ EN PORCELAINE
Décor genre Saxe de style Louis XV, par L. Limonis

Album composé de 7 feuilles donnant le trait à quelques de grandeur d'exécution, ainsi que les modèles en couleurs à exécuter au feu ordinaire de la porcelaine dure. — Couleurs en tubes de Lacroix.

CÉRAMIQUE DÉCORATIVE DE PARVILLÉE

DESSOUS DE PLAT FANTAISIE
par Marcel Contat

Palette d'émaux transparents ou couvertes colorées ou bien avec les couleurs dites gouaches vitrifiables.

Exécution. — Tout le dessin, après avoir été agrandi d'abord sur papier, par une mise au carreau, sera calqué, puis, avant d'y appliquer les émaux, redessiné à nouveau à l'aide d'une pâte spéciale employée au jeu consistant et qu'on appelle cuprée; elle devra former cloison et s'étendre au moins à millimètres d'épaisseur. Ce tracé fait, on remplira les cases formées par le trait d'engobe, des couleurs suivantes, employées en même épaisseur.

Fond : Bleu turquoise additionné de jaune pâle vers le milieu, et terminé en bas, en bleu turquoise mêlé de vert émeraude.

Soleil : Jaune d'or en haut, mélangé, en bas, de jaune pâle.

Nuages : Sur le ciel, jaune pâle mêlé de blanc; sur le soleil, blanc pur.

Fleurs : Lumière, violet mélangé de beaucoup de blanc; ombres, violet, cœur, brun dégradé et jaune d'or.

Nénuphar : Lumière, blanc pur; ombres, blanc et vert jaune; cœur, jaune d'or.

Feuille du nénuphar : Vert jaune.

Grenouille : Ventre blanc, demi-teintes blanc et vert jaune mêlés, ombres bleu pur.

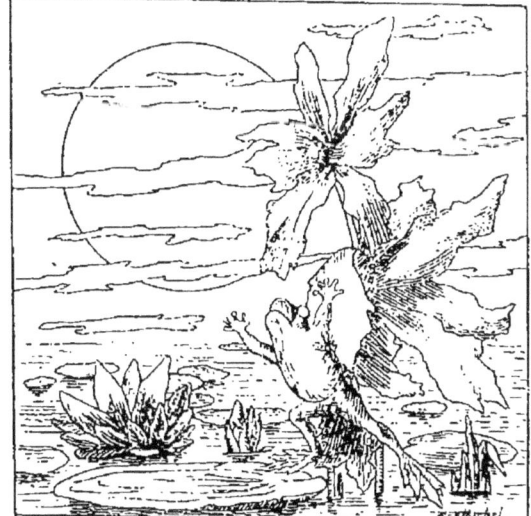

DESSOUS DE PLAT FANTAISIE
à exécuter sur faïence demi-fine de Creil et Montereau ou de Longwy.

EN TOURISTE

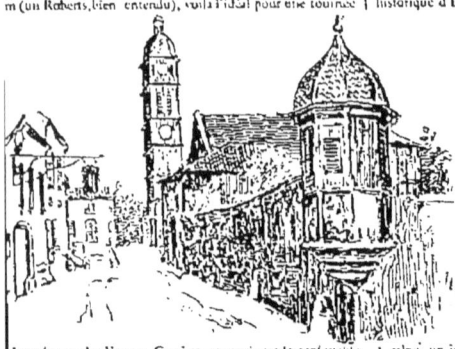

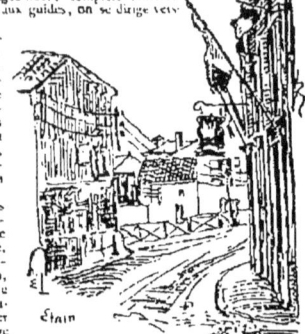

Étain

Partir en vrai touriste sans autre bagages qu'une sacoche et un [album] (un Roberts, bien entendu), voilà l'idéal pour une tournée [artistique] en Lorraine et des Vosges. Ce n'est pas toujours le confortable, [mais] c'est l'absence de soucis et, à vingt ans, c'est le principal.

Donc, cher maître et ami, je veux vous narrer mon voyage possiblement mouillé, mais qui cependant, m'a permis de rapporter une ample moisson de croquis dont, j'espère, vous serez satisfait. Parti le 15 au soir, après un arrêt d'une heure à Verdun, vers trois heures du matin, j'assistai au réveil d'une ville de garnison et vis défiler, sous une fine bruine, nos braves troupiers, musique en tête, se rendant à leur poste pour la revue, je débarquai le 16 en pleine fête à Étain. Quoique très commerçante, Étain est le type de nos villes calmes et tranquilles de province, et peu intéressante au point de vue pittoresque. L'église, du XIVe siècle, serait cependant à remarquer sans les restaurations maladroites qui en ont perdu le caractère. Un vieux château, à peu près de la même époque, avec sa vieille tourelle à la lorraine, aujourd'hui modeste pigeonnier, complète l'intérêt historique d'Étain, car si, se fiant aux guides, on se dirige vers la maison communale, on est désanchanté par le peu d'intérêt qu'elle présente, aussi je file dans la campagne environnante, formée d'immenses plaines ne réservant rien à l'artiste et, ceci constaté, je reprends mon train jusqu'à Conflans.

Conflans. — Des maisons bien propres; de pittoresque architectural, point, mais une petite rivière exquise, l'Iron, toute bordée de saules et de peupliers, fait songer au bras du Chapitre à Créteil; à chaque

E. Michel

arbre, un joli motif à fusain qui se dessine de lui-même. Hélas! il faut un train omnibus pour aller à Briey; mais, cher maître, la jolie ville, et vraiment lorraine, plus belle cent fois pour l'artiste que Nancy, la belle capitale. Figurez-vous une gorge enserrée entre deux collines formant la rue principale de la ville, et descendant elle-même presqu'à pic, de telle sorte que les voitures ne peuvent y monter, et que l'on se hisse au faîte avec grande fatigue par les chaleurs de juillet. A droite et à gauche les maisons s'étagent et, au sommet, un vieux château délabré domine la ville en silhouette sur le soleil levant. Point de monuments, mais du pittoresque partout. Vieilles maisons lorraines, rues tortueuses et tortillardes; dans le bas, un ruisseau caillouteux au gai murmure avec son vieux moulin si pittoresque que je m'arrête là près d'une heure pour le croquer aussi serré que possible.

(A suivre.) E. L.

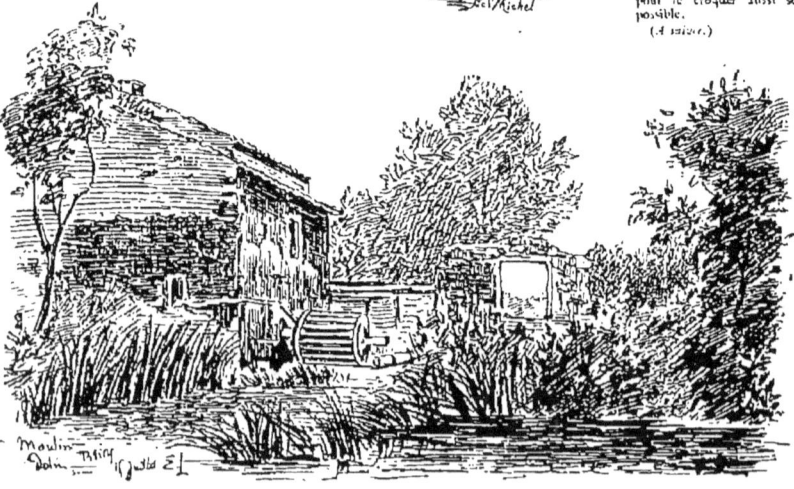

Moulin Potiry
Délin. [16 juillet] E. L.

1ʳᵉ Année — Novembre 1892 Prix du N°: **1 fr. 50** Tome I — N

Revue Pratique
DE L'ENSEIGNEMENT
DES BEAUX-ARTS

(Format in-4° raisin (25 × 33))

Paraissant le premier de chaque mois

ET PUBLIÉE SOUS LA DIRECTION DE

M. KARL ROBERT
Officier de l'Instruction publique

AVEC LE CONCOURS DE MM.

A. KELLER	G. MOREL
Professeur à l'École normale d'Auteuil, Officier de l'Instruction publique	Professeur à l'École des Beaux-Arts de Rouen

ET DES PRINCIPAUX ARTISTES DE PARIS

—•○○○•—

TEXTE & DESSINS

Comprenant tous Documents utiles aux différents genres de Dessin et de Peinture, savoir :

PEINTURE A L'HUILE ET SES APPLICATIONS SUR ÉTOFFES	PASTEL ET GOUACHE
CÉRAMIQUE D'IMITATION DITE « BARBOTINE A FROID »	ENLUMINURES DE STYLE ET ENLUMINURES MODERNES
VERNIS MARTIN, ETC.	DESSINS AU FUSAIN, CROQUIS RAPIDES
AQUARELLE ET MINIATURE	DESSINS POUR PROCÉDÉS DE REPRODUCTION, ETC.
IMITATION DES TAPISSERIES ANCIENNES	OUVRAGES DE DAMES
FLEURS ET PEINTURE DE FLEURS	FANTAISIES SE RATTACHANT AUX « ARTS DE LA FEMME »
APPLICATIONS DÉCORATIVES	TRAVAUX D'AMATEURS

ENSEIGNEMENT SCOLAIRE DU DESSIN
PROGRAMMES ET CONCOURS

—⋈—

PRIX DE L'ABONNEMENT :
Paris et départements : **15** francs. — Union postale : **18** francs.

—⋈—

ON SOUSCRIT AUX BUREAUX DE L'ADMINISTRATION
27, RUE SAINT-AUGUSTIN, PARIS

www.ingramcontent.com/pod-product-compliance
Lightning Source LLC
Chambersburg PA
CBHW071410220526
45469CB00004B/1240